中国书法名碑名帖原色放大本

明·董其昌二帖

胡紫桂 主编

全国百佳图书出版单位

湖南美术出版社

图书在版编目（CIP）数据

明·董其昌二帖 / 胡紫桂主编 . — 长沙：湖南美术出版社，2015.12
（中国书法名碑名帖原色放大本）

ISBN 978-7-5356-7496-8

Ⅰ . ①明… Ⅱ . ①胡… Ⅲ . ①汉字－法帖－中国－明代 Ⅳ . ①J292.26

中国版本图书馆CIP数据核字（2015）第306224号

Ming · Dong Qichang Er Tie

明·董其昌二帖
（中国书法名碑名帖原色放大本）

出版人：黄 啸
主 编：胡紫桂
副主编：邹方斌 陈 麟
编 委：谢友国 倪丽华 齐 飞
责任编辑：邹方斌
责任校对：王玉蓉
装帧设计：造书房
版式设计：彭 莹
出版发行：湖南美术出版社
（长沙市东二环一段622号）
经 销：全国新华书店
印 刷：成都中嘉设计印务有限责任公司
（成都蛟龙工业港双流园区李渡路街道80号）
开 本：889×1194 1/8
印 张：3
版 次：2015年12月第1版
印 次：2019年11月第2次印刷
书 号：ISBN 978-7-5356-7496-8
定 价：30.00元

董其昌（1555—1636），字玄宰，号思白、香光居士，华亭（今上海松江）人。万历十七年（1589）进士，曾任翰林院编修、经筵展书官、南京礼部尚书等职。礼官古称『宗伯』，礼部唐时称『容台』，故亦呼其『董宗伯』『董容台』。崇祯七年（1634）致仕，诏加太子太保。崇祯十年（1636）卒于松江寓所，享年82岁，谥『文敏』。

董其昌为晚明杰出的书画家、书画理论家，又富于收藏，精于鉴赏，对后世影响深远。其绘画擅长山水，以董源、巨然为宗，又参以宋元诸家，形成蕴藉淡远、萧散清新之画风。绘事之余又梳理五代、两宋直至元代的山水画论，以禅宗为参照，提出了著名的『南北宗论』。其笔墨丹青与理论文章双楫并进，堪称文人山水画之集大成者。

董其昌书法出入晋唐，博采众长，自成一家。其用笔精到、线条遒劲，结体自然、因势取形，神足韵长、飘逸空灵，于『二王』书法一脉的承传与发展有着极其重要的意义。清初由于帝王的喜好，上行下效，『董书』风靡一时，而随着碑学的兴起，书家对『董书』的批评之声接踵而来，甚至将董书视为『馆阁体』『媚俗』之源。其实，清人自取皮相，抛其精神，此又与董其昌何干？

《明故墨林项公墓志铭》书于崇祯八年（1635），即董其昌逝世前一年，这是他应已故的著名收藏家、鉴定家项元汴（字子京，号墨林）次孙之请，为墨林项公所写的墓志铭，行书，纸本，现藏于日本东京国立博物馆。此帖秀劲萧散，自然多姿，用笔直率而不流滑，结字虚和而不空疏。通篇遒媚淡雅、萧散蕴藉。

《试墨帖》为董其昌于癸卯年（1603）三月，与友范尔孚、王伯明、赵满生『试虎丘茶，磨高丽墨，并试笔乱书』即兴所成，草书，纸本，现藏于日本东京国立博物馆。此帖用笔率意而不失法度，心手两忘，笔行疾徐开合之势；虚实相生，墨显浓淡枯湿之姿。浑然一气，逸趣天成。虽不过四十余字，却算得上董其昌草书之精品。

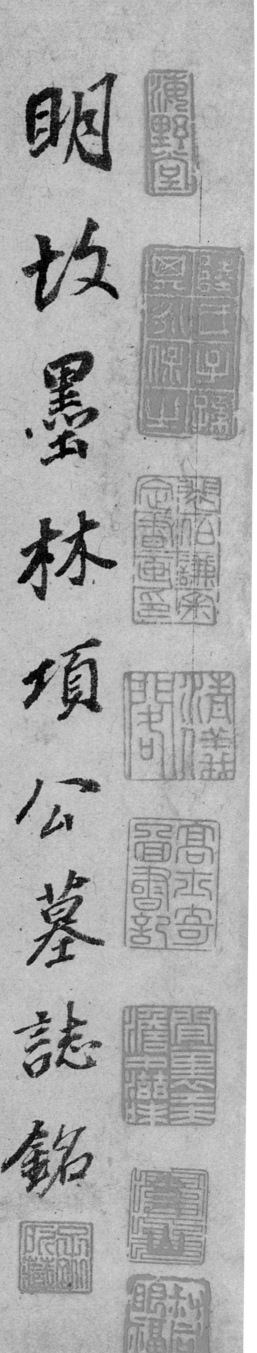

明故墨林項公墓誌銘

陶隱居論書曰不為無益

之事何以悅有涯之生世

無達人鮮知其解其在檇李

《明故墨林項公墓志铭》　陶隐居论书曰：『不为无益之事，何以悦有涯之生？』世无达人，鲜知其解。其在檇李

项子京平公蒙世业富贵

利达非其好也尽以收金

石遗文图绘名蹟凡断

帧行悲翰公门雅米芾

3

之書畫船李公麟之洗玉

池不常也而世遂以元章

伯時目公之為人此何足以

知公元章論書以端明

之书画船、李公麟之洗玉池不啻也。而世遂以元章、伯时目公之为人，此何足以知公？元章论书，以端明

为画字，蔡卞为得笔，伯时故游苏门，苏助之羽翅。党……有朴其容，艺穷文巧。死何如生，大梦独晓。向平犹

為畫字蔡卞為得筆伯

時故游蘇門蘇助之羽翅臺

看朴其容藝窮文巧死

何如生大夢獨曉向平猶

惑，彭祖為夭。史銘諸幽，聊識其小。舟壑之藏，庵臼可考。

墨林雅士，名滿吳越間，

識其小舟壑之藏庵臼

可攷

墨林雅士名滿吳越間

余此志亦具其神照。次孙相访，请余书，且以镌石，亦王谢子弟家风也。书此应之。崇祯八年乙亥子月，董其昌题。

余此志亦具其神照次孙

相访请余书且以镌石也

王谢子弟家风如书此应之

崇祯八年乙亥子月董其昌题

雲林先生倪雲林於酒操曹雲西云

雲林先生倪雲林於酒操曹雲西云

法也今世縮為小傳乃元時石刻而與前先生

其孫

寫涼道可八過遠安之因皆此

年一書此

唐苧楊少師逃字帖 年一書此 徐懋印

余垂髫時則耳墨林口名藏矣

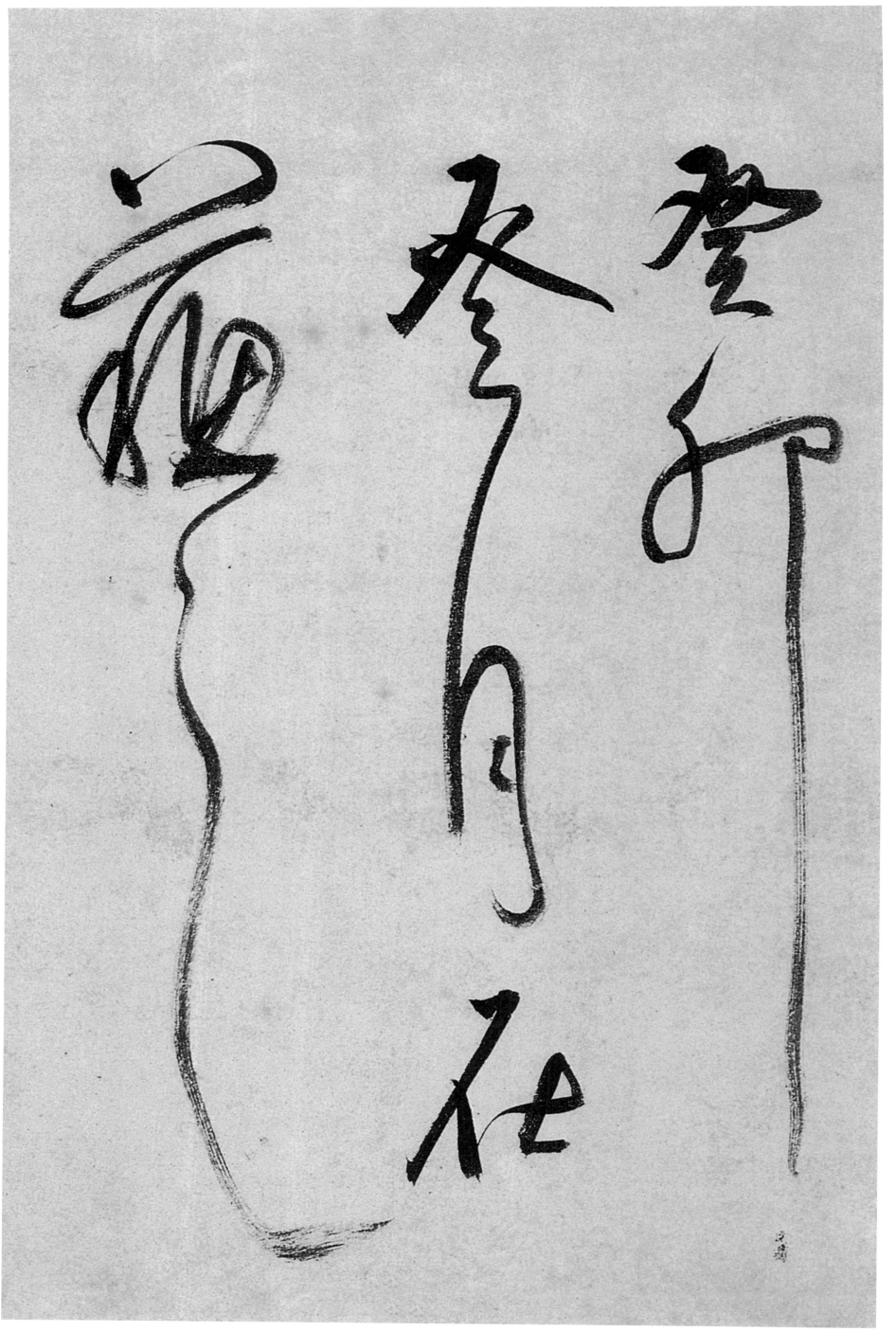

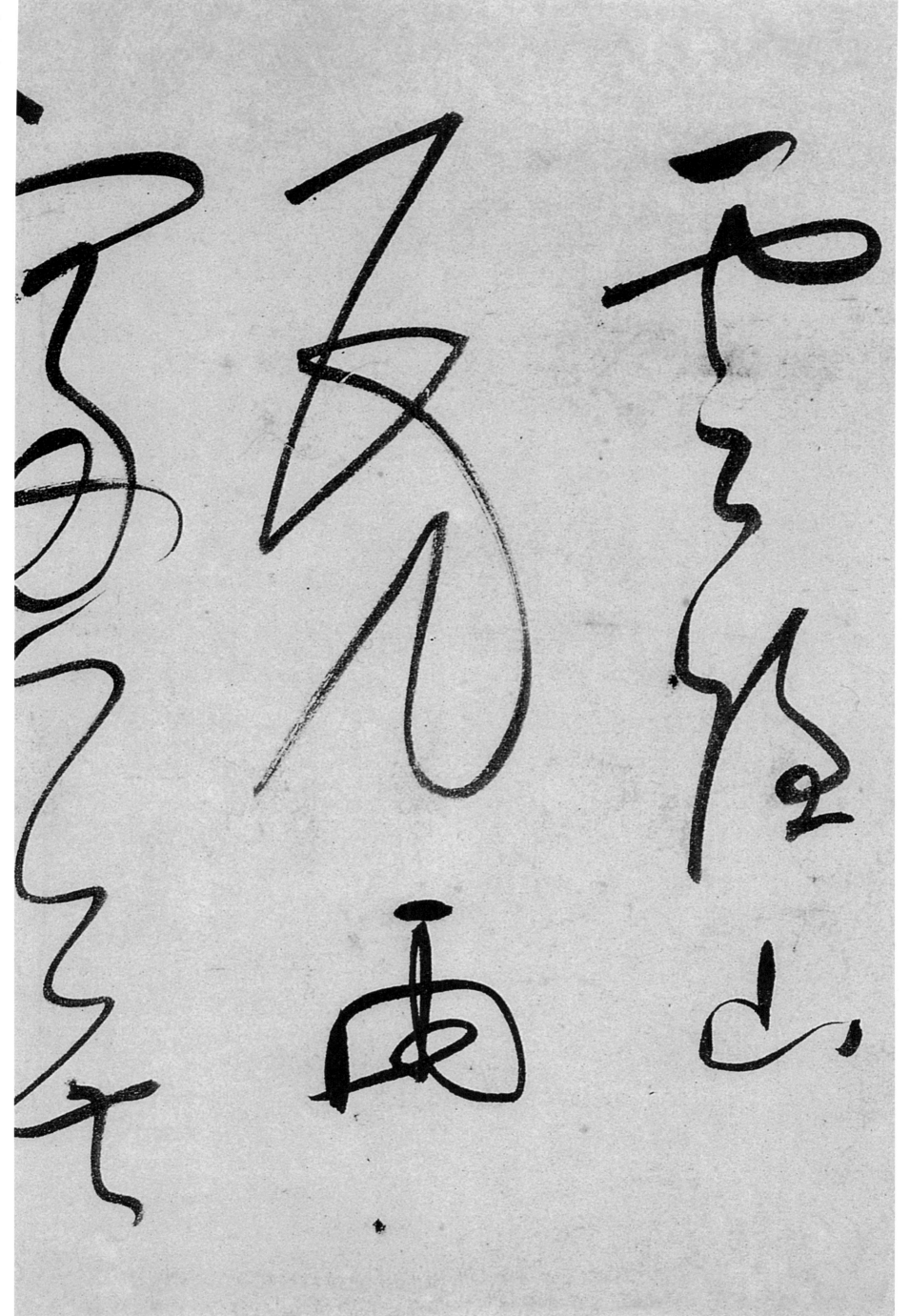

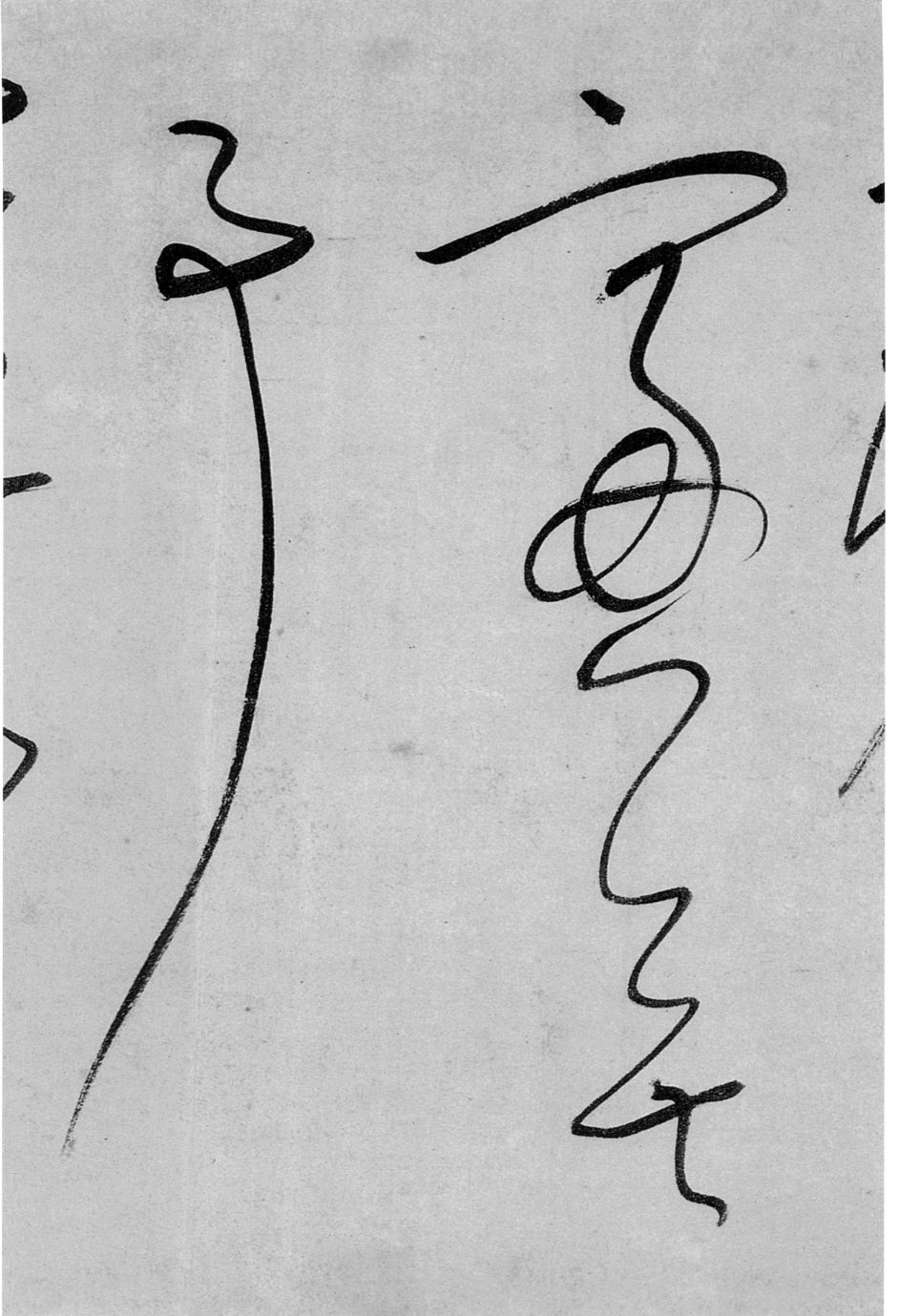

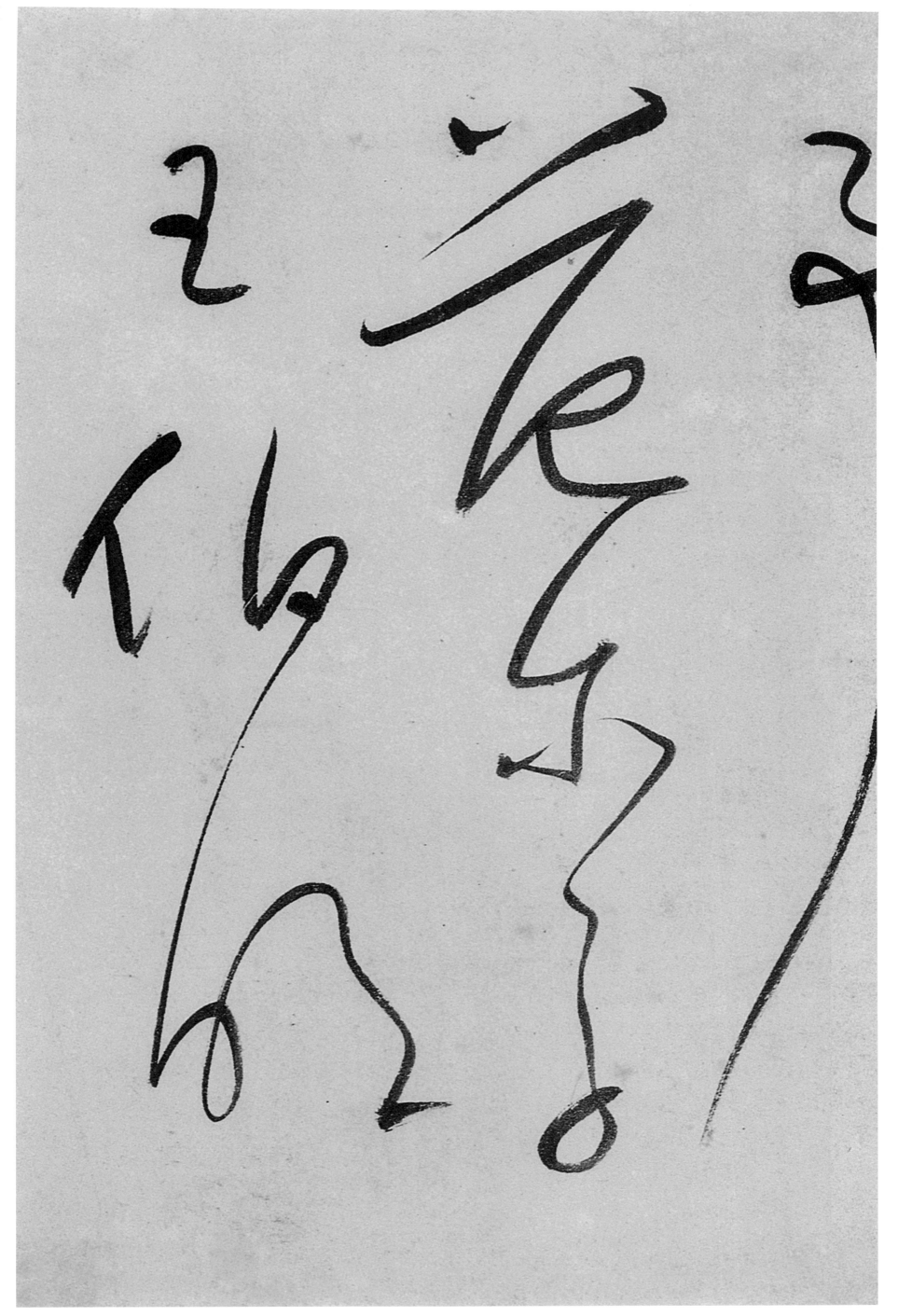

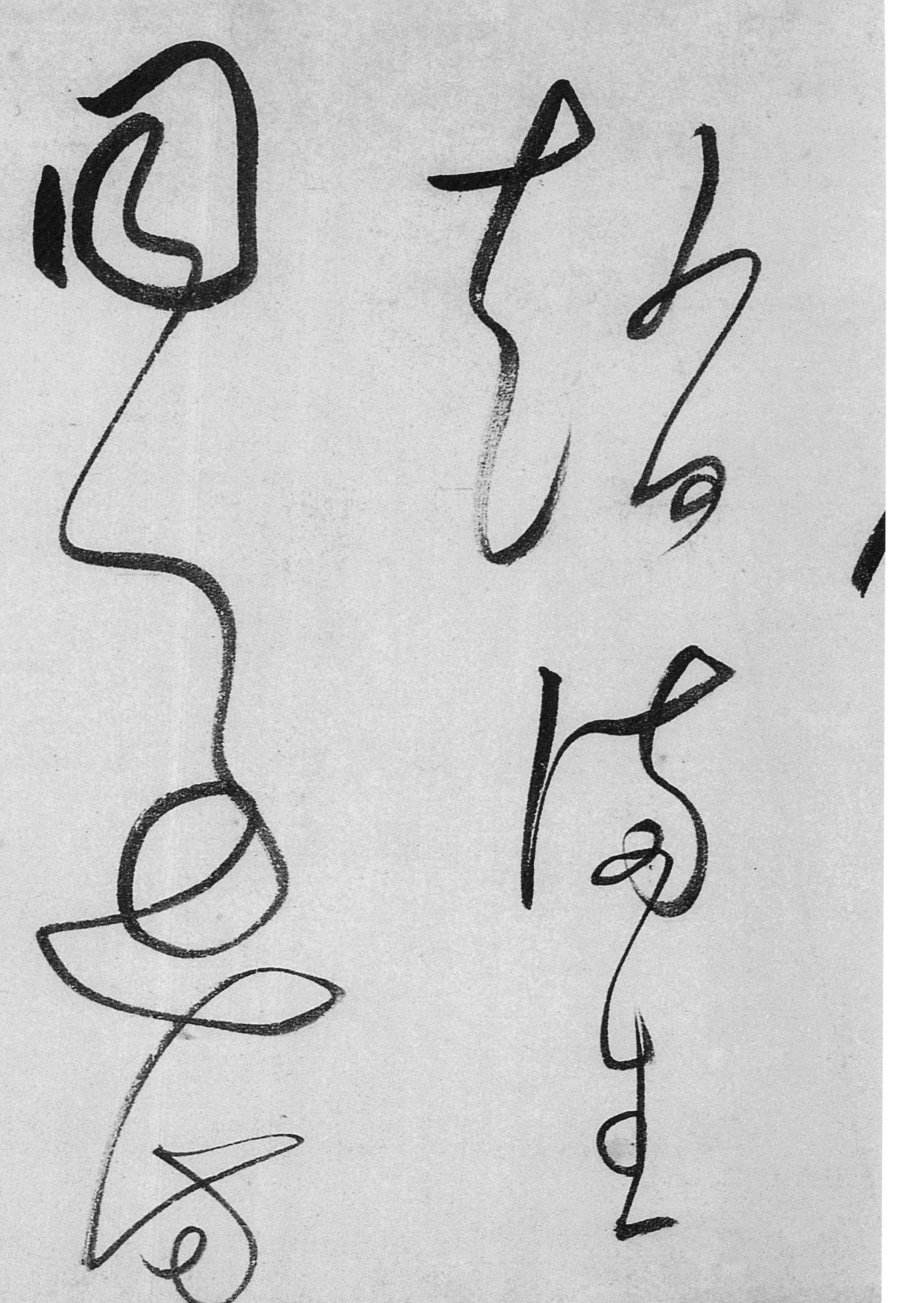

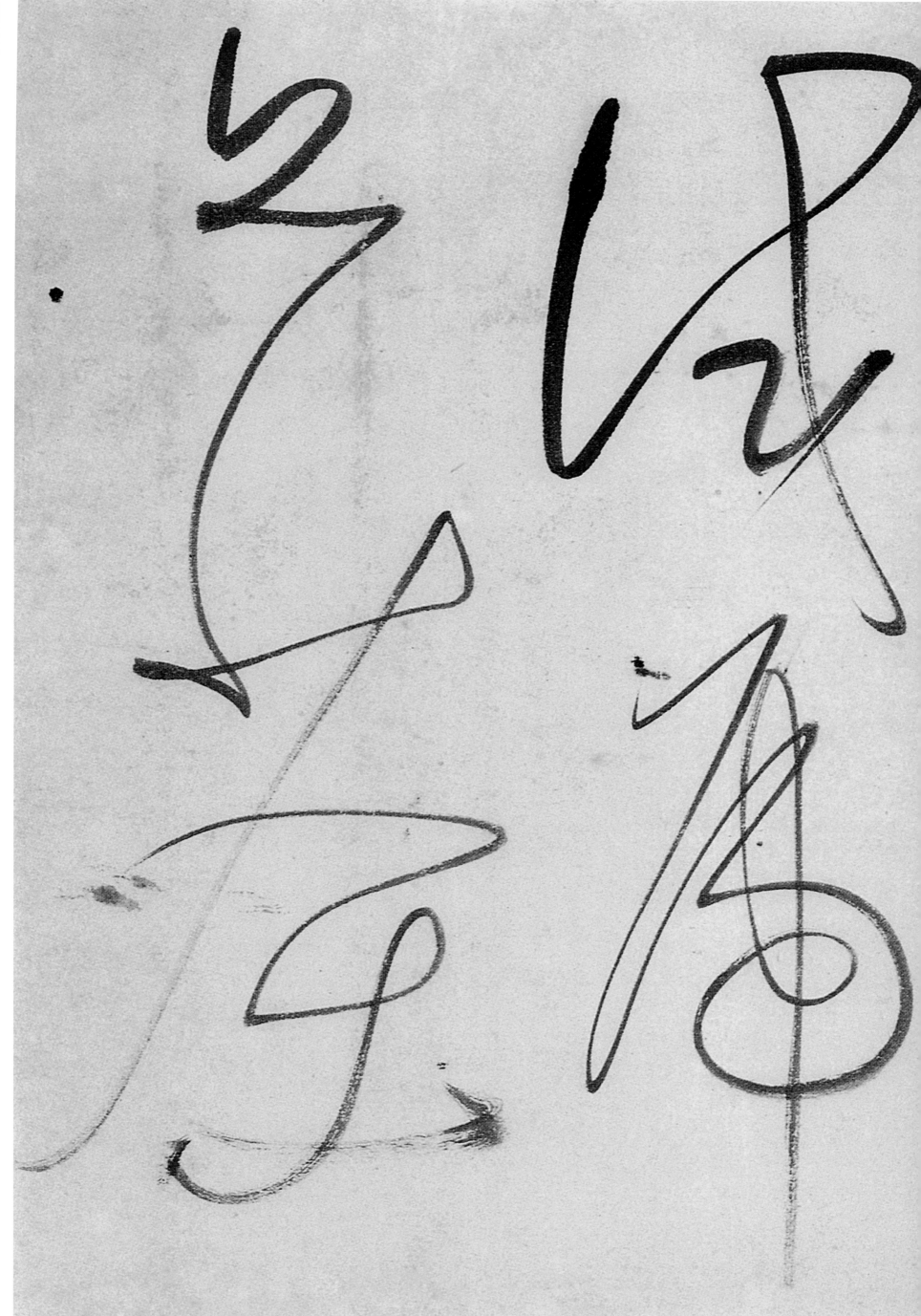

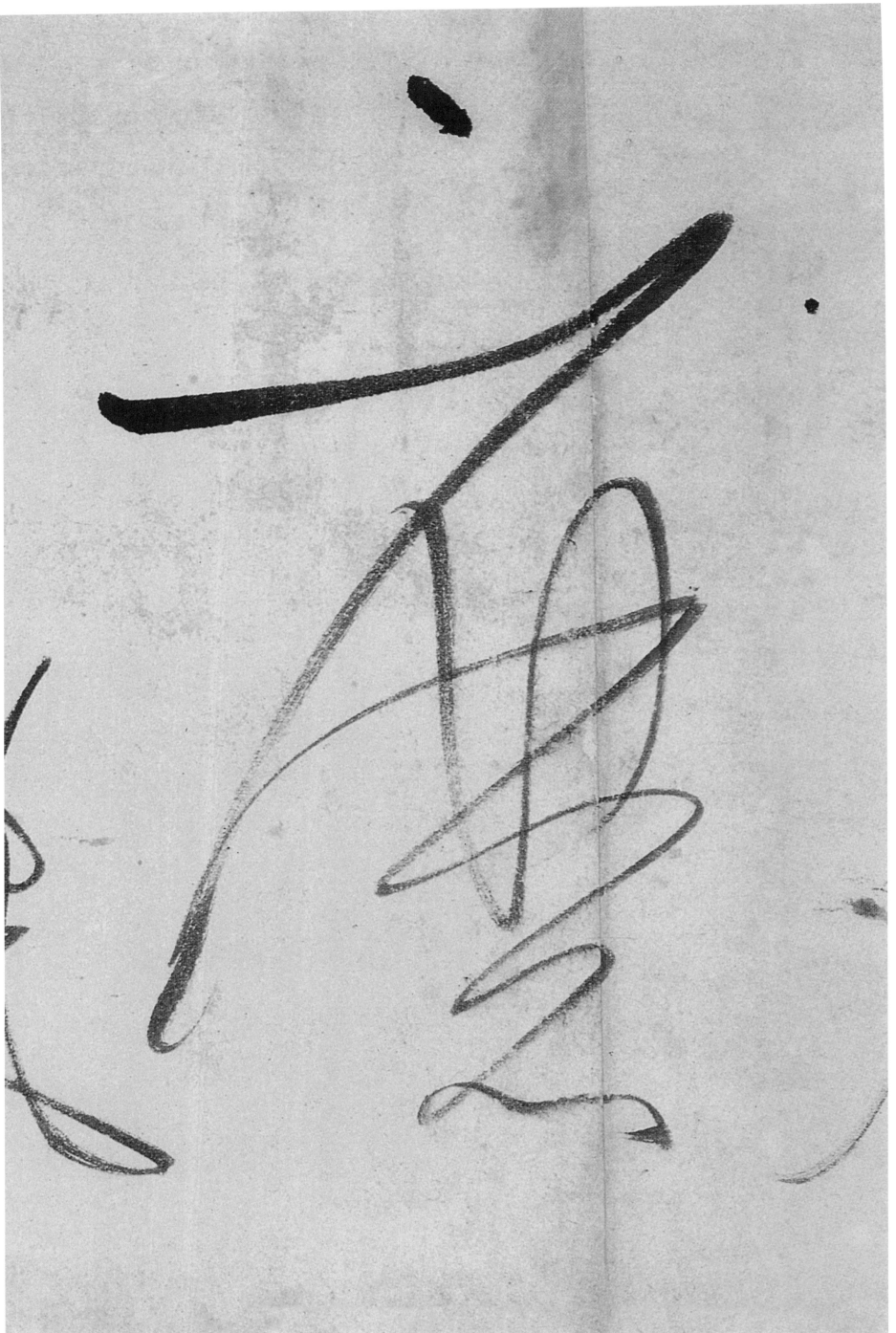

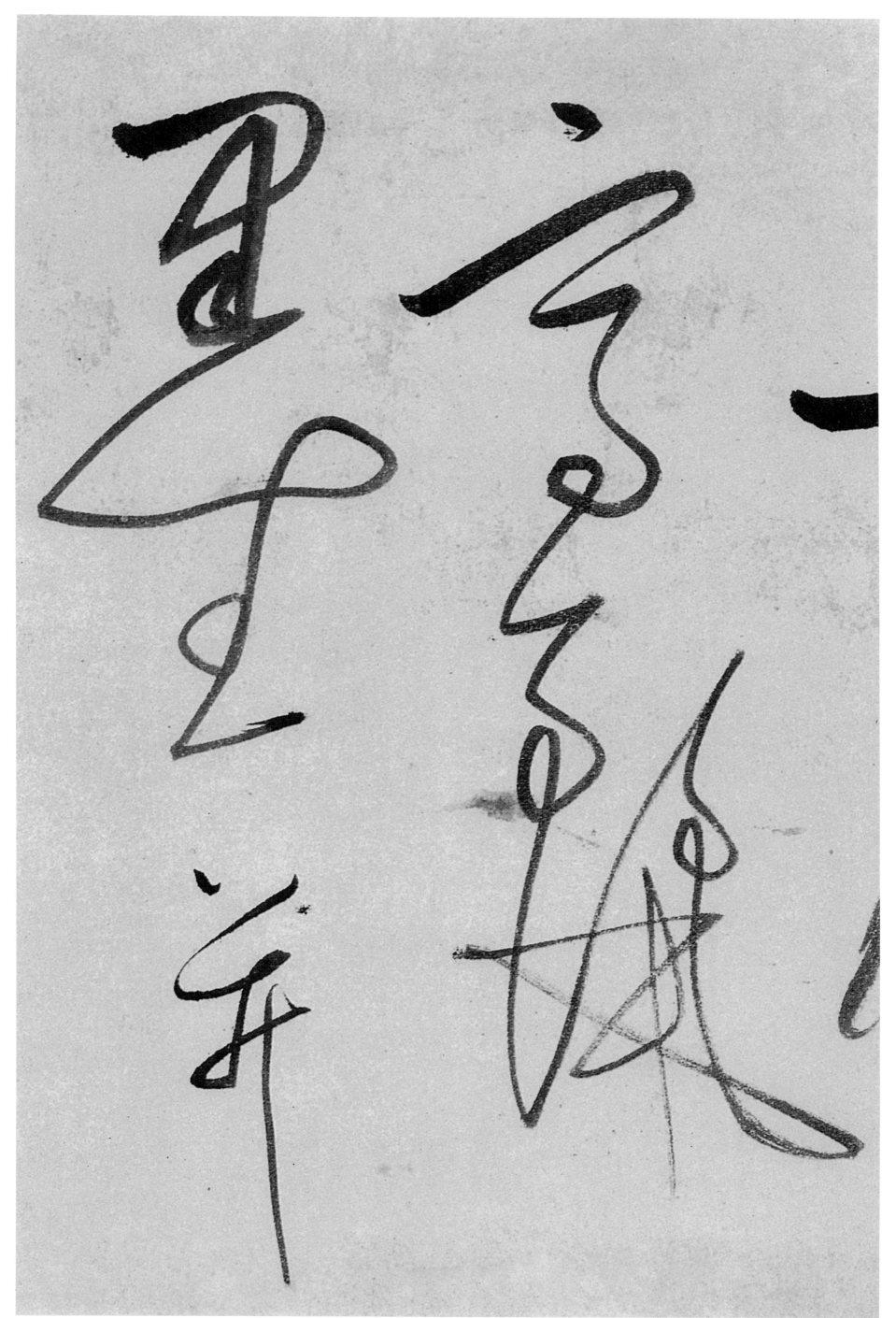

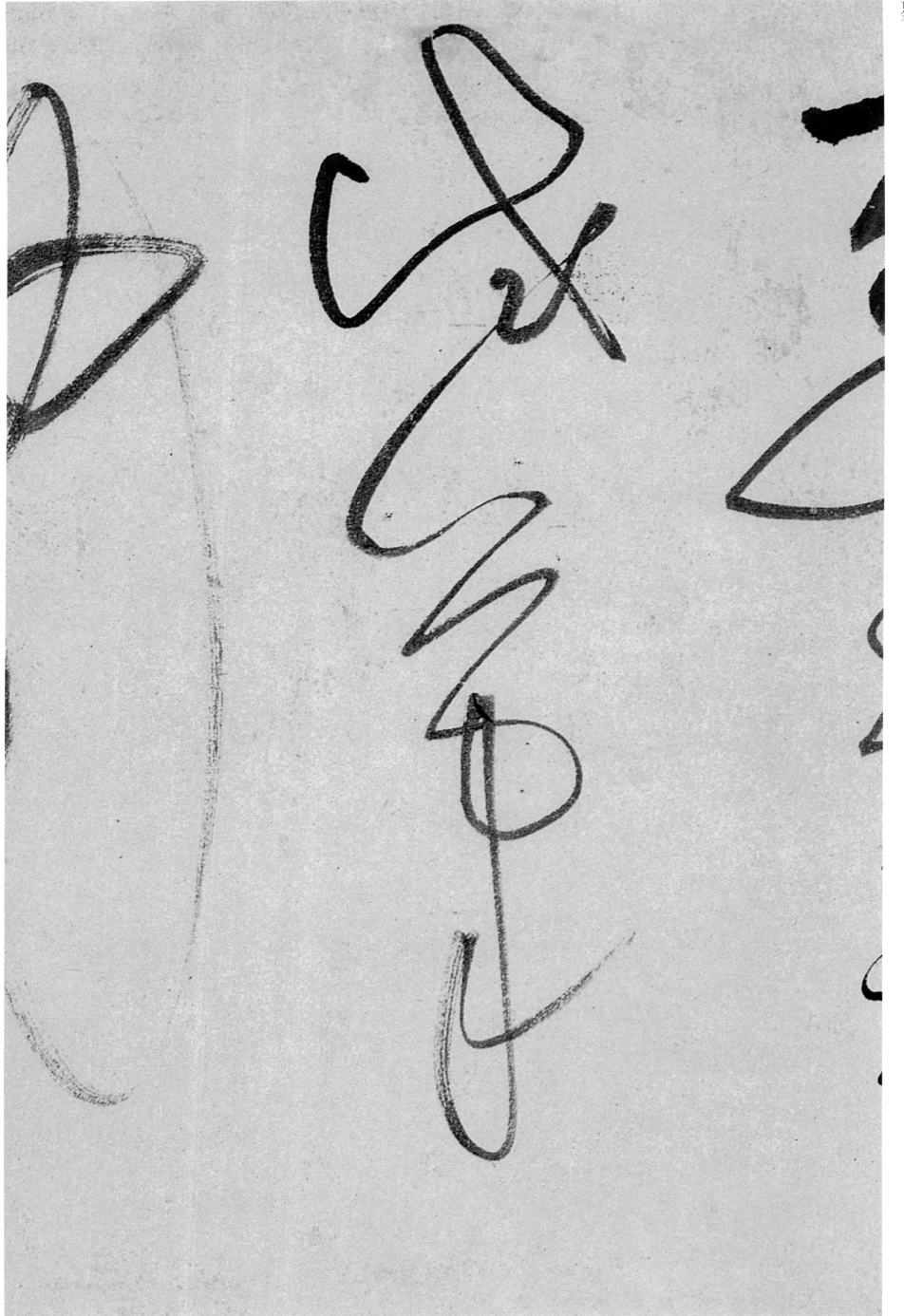

乱

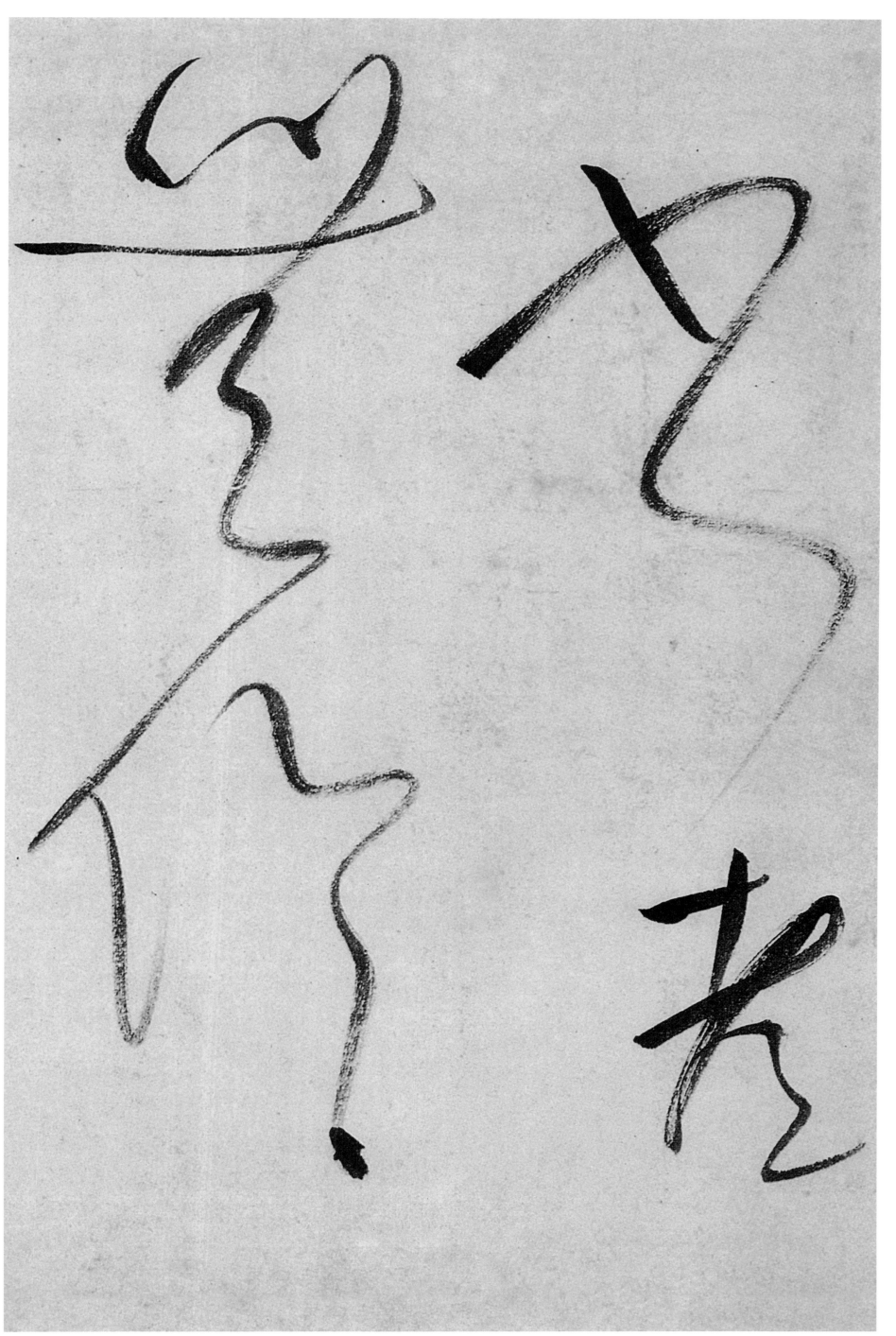

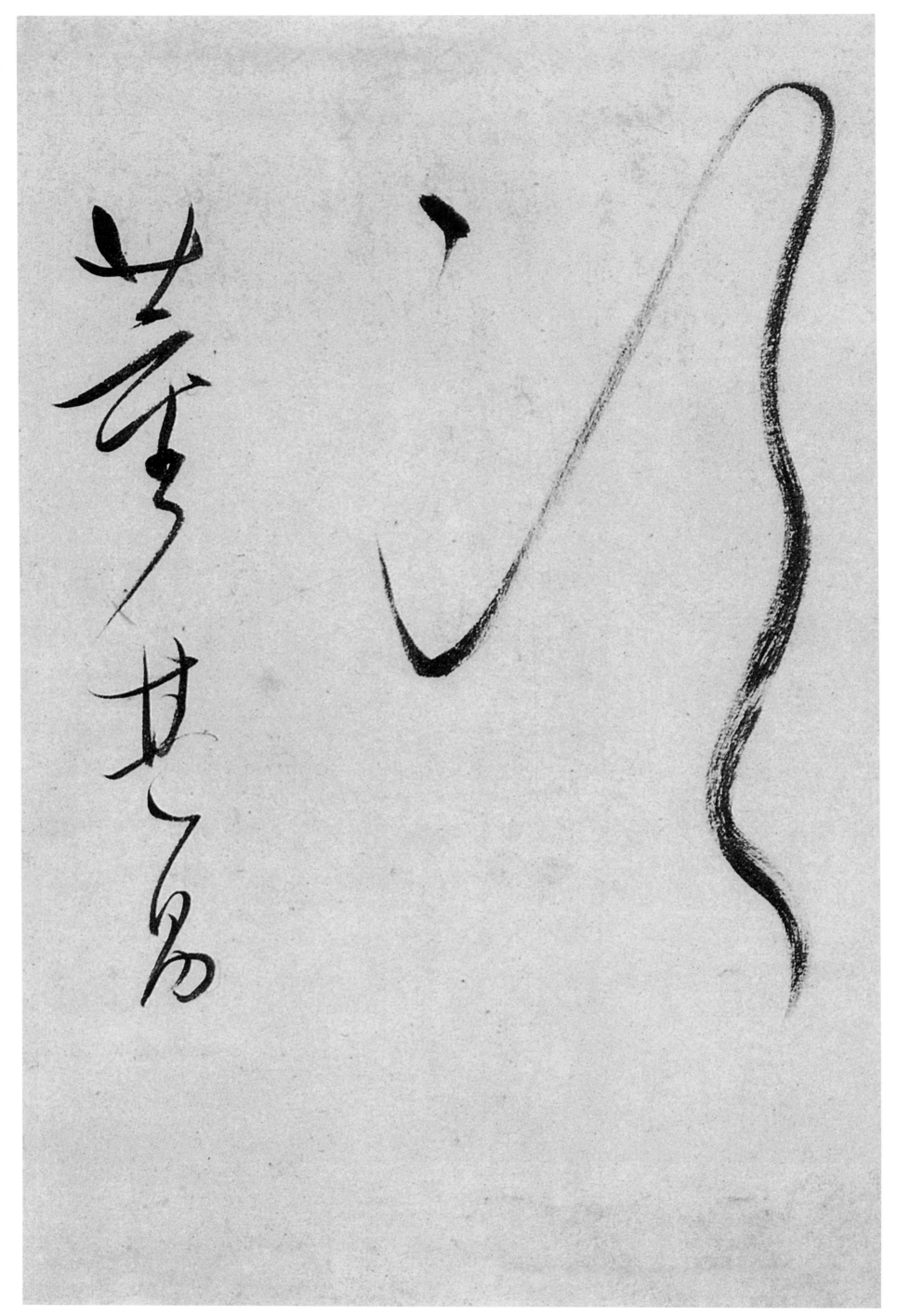

次。

董其昌。

21